楷書

書藝人을 爲한 明代 李淳의 대자결구 팔십사법

大字結構八十四法

明代 李 淳 著

杲岡 俞炳利 篇譯

㈜이화문화출판사

李淳의 結構八十四法을 펴내며…

우리가 글씨를 배우는데 가장 중요한 것은 처음에 어떠한 서체(書體)를 선택하느냐의 문제이다. 한문은 서체별로 필법이 서로 다르므로 역대 서자(書字)의 이론(異論)이 한두 가지가 아니다. 그리하여 한문의 경우 그 발생으로부터 발달 과정에 따라 전(篆)·예(隷)·행(行)·초(草)·해(楷)의 순서가 타당하다고 하며, 해서(楷書)가 전(篆)이나 예(隷)의 필법을 종합하고, 결구(結構)에 있어서 어느 서체보다도 대표적일뿐 아니라 실용적 가치가 절대(絶大)한 만큼 해서를 처음부터 배워야 한다는 설이 종래에는 우세하였다.

그러나, 일상생활에 필묵(筆墨)으로 서사(書寫)하던 시대가 지난 일이 된 오늘날 반드시 해서가 실용적이었다고 하여 해서(楷書)로부터 입수(入手)한다는 이유가 서지 않게 되자 문자 발전의 과정을 따라 전(篆)에 입수하여 예(隷)를 배운 다음 해서(楷書)에서 행초(行草)로 귀착함이 순리가 된다하여도 모순이 아닐 것이다. 특히 해서에 있어서 육조해(六朝楷)[1]와 당해(唐楷)[2] 중 어느 것을 택하느냐는 하는 것도 큰 논의도 하나인바 보편적으로 육조해(六朝楷)에도 접근하고 있으며, 또한 당해의 대표적인 위치에 있는 구양순(歐陽詢)[3]과 안진경(顏眞卿)[4]의 서법을 많이 학습한다는 것도 한 가지 방법일 것이다.

어느 서체이건 필법과 결구에 있어 서체마다 구별되는 특징을 지니게 마련이다. 이 특징을 알면 그 서체를 이해하고 체득하고자 한다면 그 무엇보다도 먼저 점(点)·획(劃)의 필법을 알아야 하며 또한 결구의 특징도 통찰하여야 한다고 본다.

해서에 구양순(歐陽詢)의 구성궁예천명(九成宮醴泉銘)[5]필법을 실례와 해서기본필획의 통일 명칭 32종과 결구(結構)는 명대(明代)에 이순(李淳)[6]의 대자결구팔십사법(大字結構八十四法)을 토대로 하여 결구를 쉽게 이해하고자 했다. 書藝와 篆刻·書刻을 전문적으로 하고 있는 필자도 막상 글씨를 쓰고자 할 때는 한 글자에 대한 결구를 늘 고심해 왔다. 기본적인 결구는 개형(槪形)의 원리로 자형(字形)의 필순(筆順)과 접필(接筆), 필맥(筆脈)과 균형(均衡)의 원리로 소밀(疏密), 경중(輕重), 강약(強弱), 향배(向背), 대응(對應)과 균제(均齊)의 원리로 조세(粗細), 장단(長短), 분위(分位), 대소(大小)와 변형(變形)의 원리로 증감(增減), 신축(伸縮), 방향(方向)、굴신(屈伸)、곡직(曲直)、변화(變化) 등을 공부해 왔으나 여기 화각본서화집성 제삼집 서법정전에(和刻本書畵集成 第三輯 書法正傳)明代 李淳의 대자결구팔십사법을 통해 느낀바 석문과 구궁격(九宮格)[7]을 더해 초심자로 하여금 쉽게 이해하기 위하여 본서를 펴내는 과정에서 서예인으로 당연한 일이겠지만 나 스스로 깨닫게 되어 여러분과 공유하며 한자 한자의 대한 결구가 이렇게 아름답게 이루어지는 것을 알아 明代 李淳의 八十四法 結構法을 九宮格에 담아 펴내게 되었다.

己亥年 正月에 享樂齋에서 杲岡 兪炳利 謹織

書法正傳 卷四

虞山馮　武簡緣編輯

姪孫　鼎調軒

男　守謙若谷同較

姪孫許雄雲亭

大字結構　八十四法　明李淳

臣幼習大字未領其要後獲儒僧楚章授以李溥光永字八法變化三十二勢寶而學之漸覺有得後又獲王右軍義之八法詩訣共三昧詞翫其妙用亦轉覺有所進步也　雖然運筆之法近得頗熟結構之道實有未明因取陳繹曾所述之書法及徐慶祥所注之書法求其蘊奧見有天覆地載分疆三勻及勾弩勾裹之目總而輯之共有一百一十三目用而爲法書之庶幾近於規矩惜其紊亂中閒猶有未盡善者則去而不取止選五十八目成法緣未盡書法之道臣忘其固陋竊取陳徐二家法外之意績添二十六目如二段三停減捺減勾之類同前共八十四目就題曰大字結構八十四法又每法取四字爲例作論一道以開字法之奧今集旣成固知借瑜罪莫能逃　臣不勝戰慄之至　臣謹言

화각본서화집성

서법정전 권사

우산풍 무간연편집　질손 정조헌

남 수겸약곡동교

질손허웅 운정

대자결구 팔십사법 명 이순

신이 어렸을 때 대자를 익힘에 그 요령을 알지 못해다가 나중에 에 儒僧(유승)인 楚章(초장)이 李溥光(이부광)의 영자팔법을 전수하여 준 것을 얻었다. 변화삼십 이세를 보배롭게 여기며 학습이 점차 얻는 것을 알았다. 나중에 또 왕우군의 팔법과 詩訣(시결)을 얻어 비록 그렇지만 운필의 방법을 가까이하여 완숙해 갔지만 결구의 법도는 실로 밝지는 못 하였다. 그래서 陳繹(진역)이 일찍이 서술한 서법과 徐慶祥(서경상)이 주석한 서법을 취하여 그 깊은 법도를 구하여 천복、지재、분강、삼균、구、노、구파의 목록이 있음을 보고 총괄하여 편집하니 모두 113의 목록으로 하여 법서를 만드었으니 거의 법도에 근접했다 했는데,「그 문란함을 아쉬워하고 중간에 좋지 못한 부분이 있어 버리고 취하지 아니하니 58 목록을 선별하여 법으로 삼았다. 서법의 법도를 다하지 못한 신이 그 고루함을 잊어 진씨와 서씨 二家(이가) 법도 이외의 뜻을 취하여 26 목록을 첨가하니 이단삼정、감날감구와 같은 종류 24 목록과 함께하여 제목을 대자결구 팔십사법이라하고 또 매 법마다 네 글자를 취하여 예로 삼고、한결 같이 법도를 논하여 字法자법의 오묘함을 열었다. 지금 집성함이 이미 끝나 참담한 죄를 피할 수 없음을 아니 신이 전율함을 이기지 못하고 삼가 아룁니다.

目 次

영자팔법(永字八法)

영(永)자는 용필상 점.획의 형태에 있어서 기본적인 여덟개의 서로 다른 것을 택하여 이로써 팔법(八法)을 대표하게 하여 예로부터 해서의 필법으로 강조해 왔다.

영자팔법은 王義之[8]의 창안이라고도 하고 혹은 지영(智永)[9]에 비롯된 것 이라고도 한다. 당의 한방명은(韓方明)[10]은 팔법은 예자(隷字)의 시초부터 後漢의 최자옥(崔子玉)[11]을 거쳐 종(鍾),왕 이하 영선사(永禪師,智永)에 전수 되었다고, 장욱(張旭)[12]에 이르러 팔법이 널리 알려졌으며, 다음 오세(五勢)로 연변(演變)되어 구용(九用)을 갖추니 만자(萬字)가 이에 맞지 아니하는 것이 없다고 하였다.

영자팔법 해석(永字八法 解釋)

팔법에 대해서는 몇 가지 해석을 달리하는 것이 있으나 여기서는 포세신(包世臣)[13]의 설에 의해 설명하기로 한다.

측(側) 기점을 측법(側法)이라 한다. 나는 새가 번뜩이고 옆(側)으로 내려옴을 뜻한 것이니 필세(筆勢)는 삼절(三折)이며 원평(圓平)한 것을 가장 꺼린다.

륵(勒) 평획(平劃)을 륵법(勒法)이라 한다. 횡획(橫劃)을 그을 때 반드시 핍박(逼迫-勒)해야 하니 역봉(逆鋒)으로 붓을 내려 호(毫)를 세워서 오른쪽으로 갈 때에는 천천히 가서 급히 회봉(回鋒)하는 것이 륵자(勒字)의 뜻이며, 강력하게 억제하고 거둘수록 긴(緊) 해야 한다.

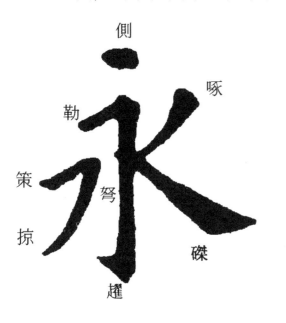

노(弩) 수직(竪直)을 노법(弩法, 努)이라 한다. 직획(直劃)을 그을 때 반드시 필관(筆管)이 역으로 위를 향하고 붓도 역으로 위를 향해 평봉(平鋒)으로 종이에 닿는다. 힘을 다하여 내려 긋는 필세(筆勢)가 마치 활(弩)을 당길 때처럼 양단이 모두 역의 세를 갖게 된다는 뜻에서 노라 한 것이다.

적(趯) 구(鉤)(갈고리 같이 꺾이는 것)를 적법(趯法)이라 한다. 일명 갈고리라고 한다. 세로획의 즉 弩획의 끝 부분에서 쓰러져 있는 붓이 일어나면서 탄력을 받아 좌봉(挫鋒)해야 적의 뜻이 살아난다.

책(策) 앙획(仰劃)을 책법(策法)이라 한다. 말에 채찍질 할 때 채찍에다 힘을 쓰면 채찍 끝에 힘이 생겨 말에 닿으면서 곧 일어나는 것과 같다는 뜻이다.

약(掠) 장별(長撇)을 약법(掠法)이라 한다. 노법(弩法)을 쳐서 왼쪽 아래로 끌어갈 때 붓이 펴는 것이 마치 옆으로 터는 것(掠)같다 하여 이르는 말이다. 스쳐지나가다 - '삐치는 획'은 맨 마지막 뾰족한 부분이 쥐꼬리처럼 되지 않도록 한다.

탁(啄) 단별(短撇)을 탁법(啄法)이라 한다. 이 탁을 할 때는 새가 쪼는 것처럼 예리 하고 빨라야 한다.

책(磔) 날(捺)을 책법(磔法)이라고 한다. 륵필(勒筆)로 우행(右行)하되 필봉(筆鋒)을 펴서 힘을 다하여 펴 흘렸다가 급히 빼야한다.

해서기본필획(楷書基本筆劃)의 統一名稱과 形式(32종 기본점획)

序	筆畫	名 稱	例 字	
1		上正點如主字	主	字
2		下左點如小字 下中點如無字	小	無
3		上正點如永字 下右點如無字	永	無
4		右長撇如才字 右短點如兆字	才	兆
5		下斂撇如江字	江	深
6		長捺如人字 中捺如大字	人	大
7		橫捺如近字	近	返
8		短劃如上字 中劃如士字	上	士
9		長劃如一字 中劃如士字	一	士
10		長竪如中字 中竪如由字	中	由
11		長針如車字 短針如章字	車	章
12		長竪勾如事字 中竪勾如則字 短竪勾如小字	事	小
13		曲左勾如豕字	豕	家
14		長右勾如良字 短右勾如衣字	良	衣
15		斜右勾如公字	公	云
16		短左撇如乎字	乎	手
17		長撇如人字 短撇如仁字	人	仁
18		竪長撇如度字 竪短撇如用字	度	用
19		大曲勾如國字	國	田
20		狹曲勾如月字	月	丹
21		短橫短勾如子字	子	矛
22		中橫長勾如又字	又	水
23		長橫短勾如安字	安	家
24		延勾勾如延字	延	及
25		大乃勾如乃字 小乃勾如阝字	乃	阝
26		小乃勾如近字	近	遠
27		竪曲如匠字	匠	匚
28		竪弧勾如己字 狹弧曲勾如亂字	己	亂
29		戈勾如戈字	戈	我
30		心勾如心字	心	必
31		大風勾如風字 小風勾如飛字	風	飛
32		撇點如女字 小撇點如巡字	女	巡

結構法이란

點劃을 效果的으로 造化있게 結合하여 文字를 構成하는 원리로 다음과 같이 나누어 槪形의 原理, 均衡의 原理, 均齊의 原理, 變形의 原理로 볼 수 있다.

1. 槪形의 原理
外形, 字形 : 글씨의 外貌의 形態가 어떠하냐 하는 것으로 (정사각·장방형 등)
筆順 : 點劃의 順序를 말하며 (篆書.隷書.楷書.行書.草書) 等의 順序는 多少 差異가 있음.
接筆 : 點劃을 쓸 때 點과 劃이 겹쳐지는 것을 말며, 深接과 淺接이 있다.
　　　深接은 골과 골이 이어진 것이고, 淺接은 육과 육이 이어진 것이다.
筆脈 : 筆劃의 뼈대를 말한다.
圓方 : 筆劃의 圓筆과 方筆을 말한다. 圓筆:필맥이 중심으로 가는 것. 方筆:筆脈이 양쪽 가장자리로 펼쳐 가는 것을 말한다.

2. 均衡의 原理
疏密 : 성김과 빽빽함.
濃淡 : 먹색의 표현이 짙음과 옅은 것.
強弱 : 필획의 표현이 강하고 약함.
輕重 : 필획의 느낌이 가볍고 무거움.
向背 : 마주보는 두 획이 배세. 향세를 말한다.
向勢 : 마주보는 획이 바깥쪽으로 향해 있는 모양.
背勢 : 마주보는 획이 안쪽으로 휘어져 있는 모양.
對應 : 서로 맏 대고 있는 획의 대칭관계.

3. 均齊의 原理
粗細 : 획의 굵기가 굵고 가는 것.
長短 : 획의 길이가 길고 짧은 것.
分位 : 획과 획 사이를 나누는 간격. 즉 間架라고도 함.
大小 : 획 또는 글씨의 크기가 크고 작은 것.
高低 : 획이 높고 낮음.

4. 變形의 原理
增減 : 획의 첨가와 획을 감함.
伸縮 : 획을 늘림과 줄임.
方向 : 획의 방향의 각도. 또는 위치.
屈伸 : 획을 구부림과 펼침.
變化 : 획 또는 글자의 변화. (글자모양의 변화)
曲直 : 획의 굽음과 직선.

註

1) 육조해(六朝楷) = 북위해서 = 육조는 강남 이남의 여섯 왕국을 지칭한다.
 육조시대라 함은 진과 한이 붕괴되고 현재의 남경에 도읍한 왕조가 오(吳)·동진(東晉)·송(宋)·남제(南齊)·양(梁)·진(陳)의 여섯이었기에 육조시대란 명칭이 생겼다. 즉 문학적으로 육조시대라 함은 화북(華北)에 전개 되었던 위(魏)·서진(西晉)·북위(北魏)·북제(北齊)·북주(北周)·촉한(蜀漢)등의 왕조시대를 포함시켜 수(隋)대에 까지 이르는 왕조를 통틀어 부르는 명칭기도 하다. 그래서 위진남북조시대라고도 부른다.

2) 唐楷: 618년 이연(李淵)이 건국하여 907년 애제(哀帝) 때 후량(後梁) 주전충(朱全忠)에게 멸망하기까지 290년간 20대의 황제에 의하여 통치되었다. 중국의 통일제국(統一帝國)으로는 한(漢)나라에 이어 제2의 최성기(最盛期)를 이루어진 서예를 말한다. 특히 구양순과 안진경의 글씨가 있다.

3) 歐陽詢(557~641) 중국 담주 임상(후난성)출생
 중국 당대 초기의 서예가로 자는 신본(信本), 담주 임상(후난성) 사람이다. 진의 광주자사였던 부흘(父紇)이 모반혐의로 죽음을 당하자 아버지의 우인인 강총에게서 양육되었다. 수양제(隋煬帝)를 섬겨 태상박사가 되고 당 고조가 즉위한 뒤 급사중(給事中)의 요직에 발탁된다. 처음 왕희지의 서예를 배우고 후에 일가를 이루어 그의 서예명은 고려에 까지 알려졌다.

4) 顔眞卿(709~785) 중국 당나라 산둥성 낭야 임기 출생
 자 청신(淸臣)이며 산둥성[山東省] 낭야(琅邪) 임기(臨沂)에서 출생하였다. 노군개국공(魯郡開國公)에 봉해졌기 때문에 안노공(顔魯公)이라고도 불렸다. 북제(北齊)의 학자이며《안씨가훈(顔氏家訓)》을 저술한안지추(顔之推)의 5대손이다. 그의 글씨는 남조(南朝) 이래 유행해 내려온 왕희지(王羲之)의 우아하고 아름다운 서체 와는 달리 남성적인 기백이 넘쳤으며 당대(唐代) 이후의 중국 서도(書道)를 큰 영향을 끼쳤다. 해서·행서·초서의 각 서체에 모두 능하였으며, 많은 걸작을 남겼다.

5) 九成宮醴泉銘
 위징(魏徵)이 짓고 구양순(歐陽詢)이 글씨를 쓴 비문.
 구성궁은 당대(唐代)제실(帝室)의 이궁(離宮)으로 수(隋) 문제(文帝) 때 지어진 인수궁(仁壽宮)의 이름을 당(唐) 태종(太宗)이 수복(修復)후에 구성궁(九成宮)이라 고쳤다. 당(唐)의 태종(太宗)과 고종(高宗)이 피서를 하던 곳인데 632년(정관(貞觀) 6년)태종(太宗)이 황후와 함께 이궁(離宮)안을 산보하다가 우연히 발견 하였다. 변려체의 화려한 문장으로 모두 1109자(字)로 되어있다. 당(唐)의 정관(貞觀) 6년에 새긴 것으로 글을 53세의 위징(魏徵)이 짓고 76세에 구양순(歐陽詢)이 글씨를 썼다. 이 비는 〈화도사탑명(化度寺塔銘)과 더불어 구양순(歐陽詢)의 이대표작(二代表作)이며 당나라 때 해서의 대표작이다.

6) 李淳(淳進) 明代 서법가이다.
 湖南茶陵人 號憩菴 明東陽父. "회록당집" 謂其父 ‘〈精通楷書〉. 又 東陽先生夫君 遺墨後云...[嘗衍永字八法", 變化 三十二勢, 及 結構八十四法例,著論一道, 景泰間上之朝]

7) 九宮格 : 한 글자를 네모 칸에 우물정(井)자 형태의 아홉 칸을 만들어 진 것을 구궁격이라 한다.
 한 글자를 서사할 때 자간이나 행간에 있어 결구하는 데에 편리하다.

8) 王羲之(321~379 또는 303~361)의 자는 일소(逸少)이다. 오랫동안 회계 산음현에서 살았으며, 관직이 우군장군(右軍將軍) 및 회계(會稽) 내사(內史)에 이르러 사람들이 ‘왕우군(王右軍)’ 이라고 불렀다. 중국 서법사에서 가장 위대한 서예가로 손꼽히며 ‘서성(書聖)’ 이라는 칭호를 받고 있다.
 왕희지는 사안(謝安), 손작(孫綽) 등의 이름난 문인 40여 명과 함께 회계 산음현(절강 소흥현)의 난정에서 연회를 한 적

이 있었다. 그때 난정에서 읊은 시 40여 수를 문인들이 엮어 『난정집(蘭亭集)』을 만들었다. 왕희지도 주흥에 겨워 이 시집에 일필휘지로 서문을 썼는데, 그 서문이 바로 「난정집서(蘭亭集序)」이다. 이 서문은 모두 28행 324자인데 그 글 솜씨가 세상에 둘도 없어서, 지금까지 중국 서예의 최고 진품으로 인정받고 있다.

9) 智永 : 중국(中國) 수(隋)나라의 승려(僧侶)로 남조 진(陳)과 수대에 걸쳐 생존한 인물로 생존 미상. 이름은 법극(法極)이며 회계사람. 왕희지의 7세손이라 함. 형(惠欣)과 함께 출가하여 오흥의 영혼사(永欣寺)에 거처하였는데 진초(眞草) 천자문 800본을 임서하여 강남의 여러 절에 한 본씩 나누어 준 일은 유명하다.

10) 韓方明(생몰년미상)
중국 당나라의 서론가. 생애에 대해서는 알려진 것이 없으며 집필법 저서인《수필요설(授筆要說)》이 전한다. 이 책에 따르면 799년 서숙(徐璹)에게서 서(書)를 배웠고 2년 뒤 최막(崔邈)으로부터 용필법을 전수 받았다고 한다.《수필요설》에서는 집관(執管), 족관(족管), 촬관(撮管), 악관(握管), 닉관(搦管) 등 5종의 집필법이 있다고 설명하고 있다.

11) 崔子玉(77(후한 건초 2)년~142(후한 한만1)) 字는 子玉 涿郡 하북성 사람.
중국 후한의 문장가. 유학자(儒學者) 최인(崔駰)의 둘째 아들. 자는 자옥(子玉), 탁군(涿郡, 河北省) 안평(安平)사람 가규(賈逵)에게 천문, 역학(易學) 등을 배워 마융(馬融), 장형(張衡) 등과 교제했다. 형의 원수를 갚고 망명했으나 뒤에 급현령(汲顯令)이 되었고, 순제(順帝 재위 125~144) 초기에 제북국(濟北國)의 재상이 되었으나 얼마 안되어 죽었다. 문장이 뛰어나서『문선(文選)』에 채록된『좌우명(座右銘)』은 유명하다. 초서를 두탁(杜度)에게서 배워, 특히 장초(章草), 소전(小篆)을 잘 썼다. 저술『초서세(草書勢)』는 위황(衛恒)의『사제서세(四體書勢)』에 인용되었다.

12) 張旭(675년~750년 추정)
오현(吳縣) 지금의 장쑤(江蘇)성 쑤저우(蘇州)시 우현. 사람으로 자는 백고(伯高), 계명(季明)이다. 당(唐)나라 때의 관리이자 서법가(書法家)이다. 벼슬은 상숙현위(常熟縣尉), 금오장사(金吾長史)를 지냈다. 초서(草書)로 저명하여 후대에 '초성(草聖)'으로 받들어졌다. 또한 이백(李白)의 시가(詩歌), 배민(裴旻)의 검무(劍舞)와 더불어 '삼절(三絶)'로 일컬어진다. 시(詩)에도 역시 일가견이 있어서 이백, 하지장(賀知章)등과 더불어 '음중팔선(飮中八仙)'으로 일컬어진다. 또한 하지장, 장약허(張若虛), 포융(包融)과 더불어 '오중사사(吳中四士)'로 일컬어 졌다. 주요 작품으로〈고시사첩(古詩四帖)〉,〈두통첩(肚痛帖)〉등이 있다.

13) 包世臣(1775(청 건륭 40)년~1855년)
중국 청대 후기의 서가. 자는 신백(愼伯), 신재(愼齋), 호는 소권유각외사(小倦遊閣外史), 권옹(倦翁). 안후이성 경현(經縣) 사람. 출신지의 옛 이름을 따 안오선생(安吳先生)이라 불리웠다. 가경 13년(1808)에 거인(擧人)이 되었고 장시성 신유현(新喩縣)의 지현(知縣)이 되었다. 서는 처음 구양순(歐陽詢), 안진경(顔眞卿)을 이어 소식(蘇軾), 동기창(董其昌)을 배웠고 북위제비(北魏諸碑)와 왕희지(王羲之)의 법첩을 모 조리 배웠다. 또한 하소기(何紹基)에 앞섰던 북비(北碑)를 배웠고, '역입평출(逆入平出)' '준락반수(峻落反收)'의 서법을 고안했다. 그의 저서『예주쌍집(藝舟雙楫)』은 완원(阮元)의 서론을 한 단계 더 향상시켰다. 전첩(專帖)에『소권각초서(小倦閣艸書)』가 있고, 저서에 또한『안오4종(安吳四種)』이 있다. 오희재(吳熙載), 하소기(何紹基), 조지겸(趙之謙), 강유위(康有爲) 등 그의 후계자들을 일컬어 포파(包派)라 부른다.

參考文獻 中國書法大辭典(美術文化院, 1985년)
　　　　　和刻本 書畵集成 第3輯 昭和53년
　　　　　東方書藝講座(1965년)
　　　　　구당서(舊唐書) 태평광기(太平廣記)
　　　　　장욱(張旭, zhāng xù)(중국역대인명사전)
　　　　　한방명(韓方明) (중국역대인명사전, 2010. 1. 20, 이화문화사)

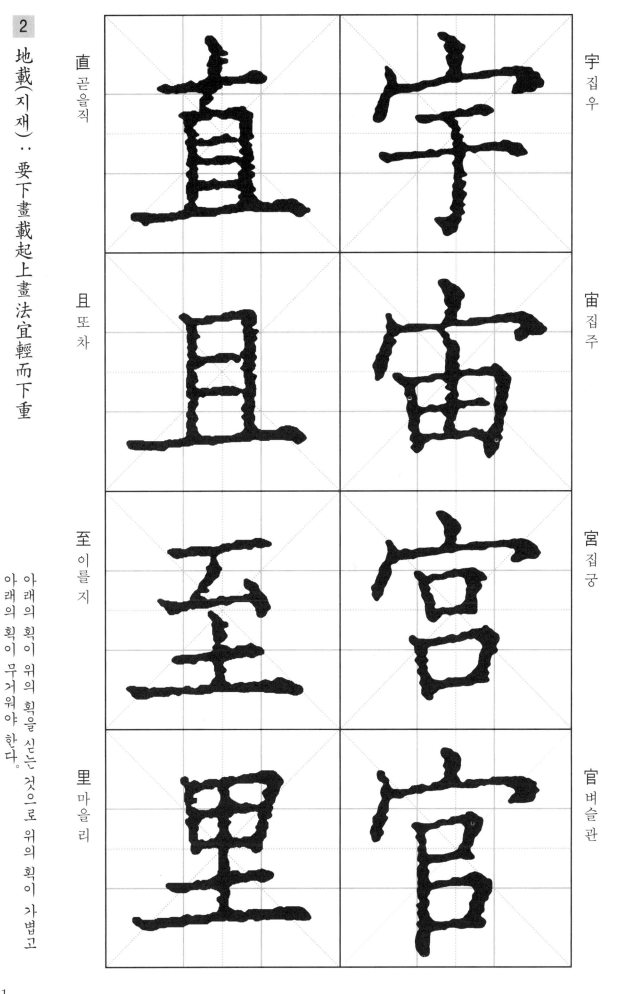

1

天覆(천복) : 要上面蓋盡下面法宜上淸而下濁

宇 집우

宙 집주

宮 집궁

官 벼슬관

위에 면이 아래의 면을 덮는 법으로서 마땅히 위의 면이 맑아야 하고 아래의 면이 탁하여야 한다.

2

地載(지재) : 要下畫載起上畫法宜輕而下重

直 곧을직

且 또차

至 이를지

里 마을리

아래의 획이 위의 획을 싣는 것으로 위의 획이 가볍고 아래의 획이 무거워야 한다.

11

讓左(양좌) :: 須左昂而右低若右邊有謙遜之象

助 도울 조

幼 어릴 유

卽 곧 즉

却 물리칠 각

좌측의 획을 높이고 우측의 획을 낮추라. 즉 우변이 좌변에게 사양하여야 한다.

讓右(양좌) :: 宜右聳而左平若左邊有固遜之儀

晴 날갤 청

蝀 무지개 동

績 길쌈 적

峙 우뚝솟을 치

마땅히 우측은 솟고 좌가 평하라 좌변은 단단하면서 겸손한 형상을 하여야 한다.

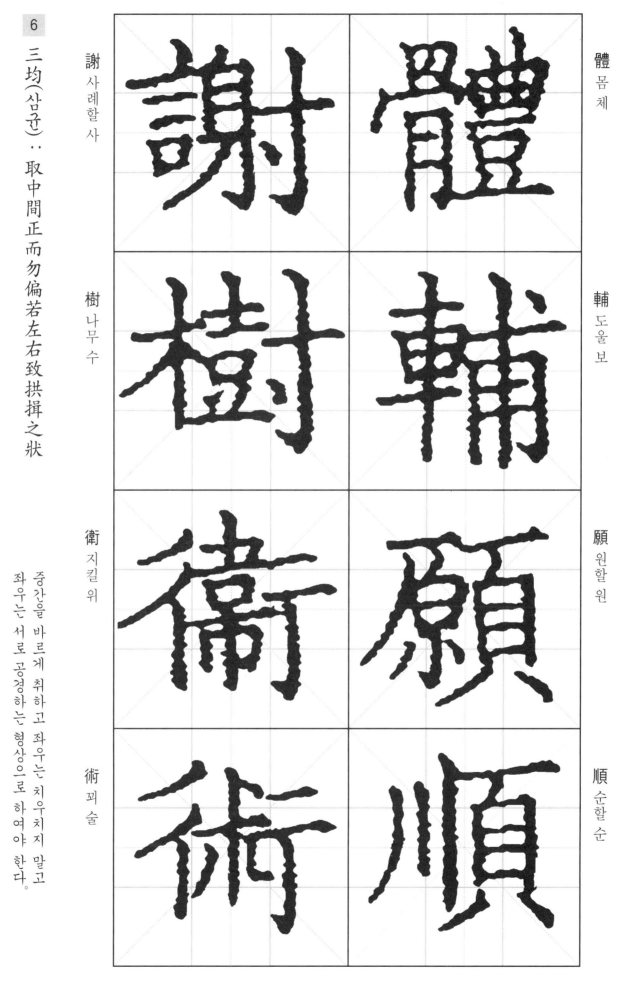

分彊(분강) : 取左右平而無讓如兩倂相立之形

體 몸 체

輔 도울 보

願 원할 원

順 순할 순

좌우가 사양함이 없어야 하고, 양쪽에 사람이 나란히 서 있는 형상으로 하여야 한다.

三均(삼균) : 取中間正而勿偏若左右致拱揖之狀

謝 사례할 사

樹 나무 수

衛 지킬 위

術 꾀 술

중간을 바르게 취하고 좌우는 치우치지 말고 좌우는 서로 공경하는 형상으로 하여야 한다.

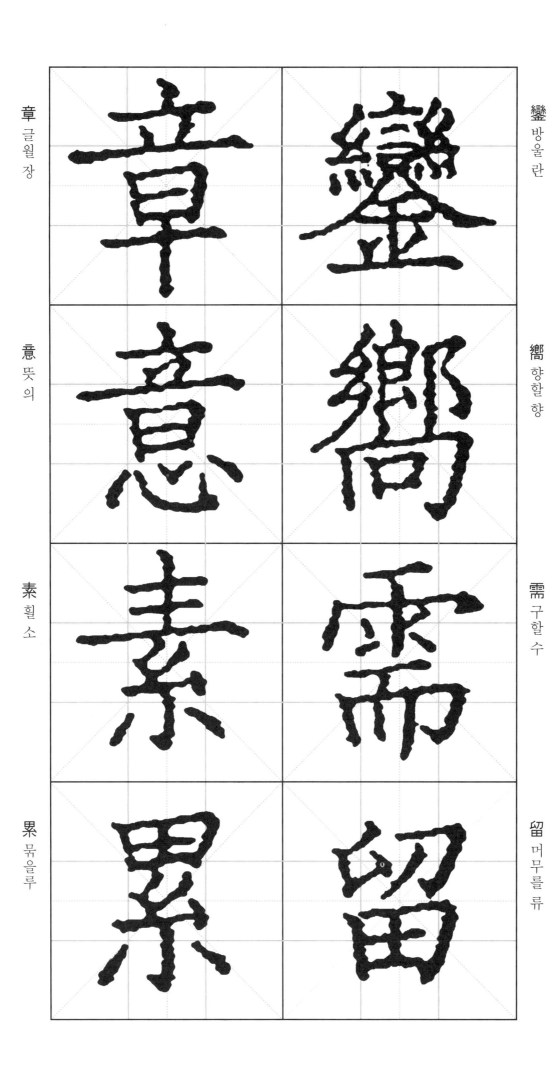

三停(삼정) : 要分爲三截量其疏密以布均停

章 글월 장

意 뜻 의

素 흴 소

累 묶을 루

삼분을 잘 헤아려 성김과 빽빽함을 고루고루
나뉘어야 한다.

二段(이단) : 要分爲兩半較其長短微加饒減

戀 방울 란

嚮 향할 향

需 구할 수

留 머무를 류

분위는 상하를 견주어 그 장단을 작게 가해
넉넉하게 하여야한다.

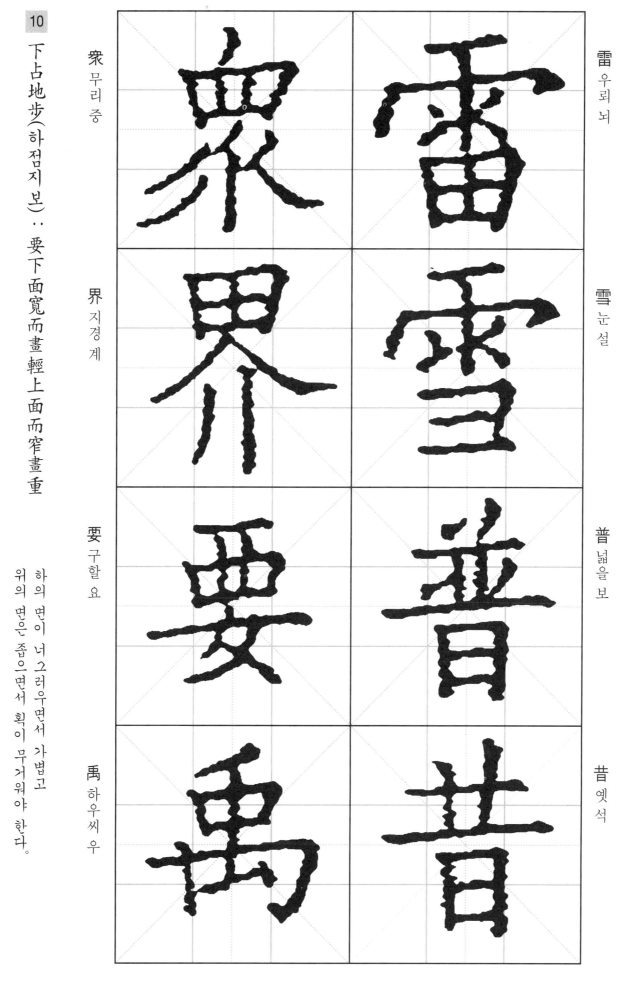

上占地步(상점지보) : 要上面闊而畫淸下面窄而畫濁

상의 면이 넓고 획이 맑아야 하고 하의 면은 좁되 탁하여야 한다.

雷 우뢰 뢰

雪 눈 설

普 넓을 보

昔 옛 석

下占地步(하점지보) : 要下面寬而畫輕上面而窄畫重

하의 면이 너그러우면서 가볍고 위의 면은 좁으면서 획이 무거워야 한다.

衆 무리 중

界 지경 계

要 구할 요

禹 하우씨 우

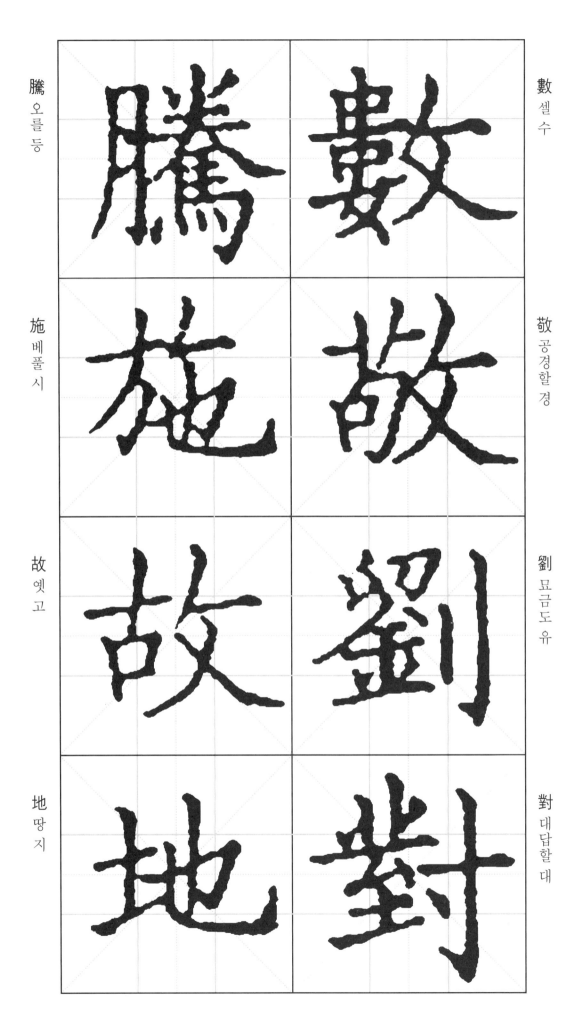

12

右占地步(우점지보) : 要右邊寬而畫瘦左邊窄而畫肥

騰 오를 등

施 베풀 시

故 옛 고

地 땅 지

우변은 너그러우면서 획이 파리하게 하고 좌변은 좁으면서 굵게 하여야 한다.

11

左占地步(좌점지보) : 要左邊大而畫細右邊小而畫粗

數 셀 수

敬 공경할 경

劉 묘금도 유

對 대답할 대

좌변이 크면서 획은 가늘고 우변은 작으면서 획을 성글게 하라.

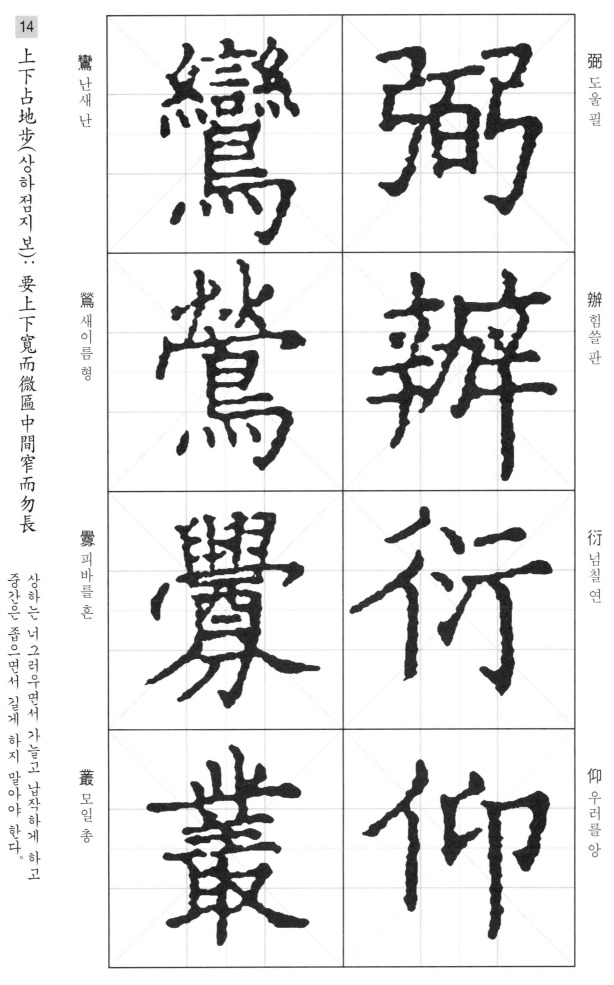

左右占地步(좌우점지보) : 要左右瘦而俱長中間肥而獨短

좌우는 중간 획보다 가늘게 하고
중간 획은 굵으면서 짧게 하여야 한다.

彌 도울 미

辮 힘쓸 판

衍 넘칠 연

仰 우러를 앙

上下占地步(상하점지보) : 要上下寬而微區中間窄而勿長

상하는 너그러우면서 가늘고 납작하게 하고
중간은 좁으면서 길게 하지 말아야 한다.

鸞 난새 난

鷽 새이름 형

釁 피바를 흔

叢 모일 총

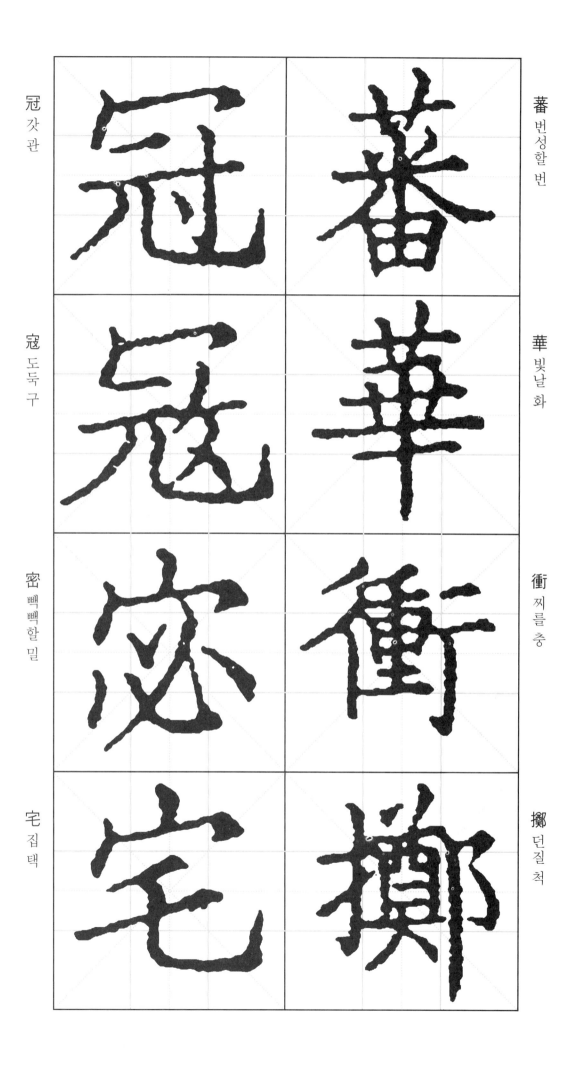

15

中占地步(중점지보) : 要中間寬大而畫輕兩頭窄小而畫重

蕃 번성할 번

華 빛날 화

衝 찌를 충

擲 던질 척

중간은 획은 너그럽고 관대하면서도 가볍게 하고 양위는 좁으면서 작으며 획은 무거워야 한다.

16

俯仰勾趯(부앙구적) : 要上蓋窄小而勾短下腕寬大而勾長

冠 갓 관

寇 도둑 구

密 빽빽할 밀

宅 집 택

상의 면은 덮는 형상으로 좁되 작으며 구는 짧고 관대하면서 구를 길게 하라.

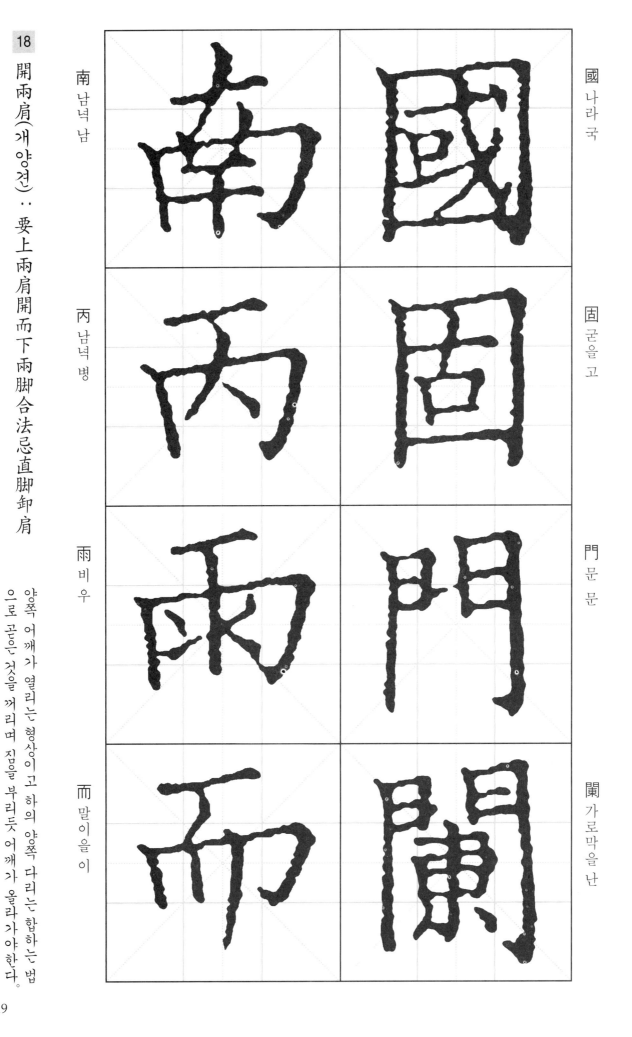

平四角(평사각) : 要上兩角平而下兩角齊法忌挫肩垂脚

國 나라 국

固 굳을 고

門 문 문

闌 가로막을 난

상의 양쪽 각이 평하고 하의 양쪽 각은 가지런히 하는 법으로 좁지 않게 내리는 법이다.

開兩肩(개양견) : 要上兩肩開而下兩脚合法忌直脚卸肩

南 남녘 남

丙 남녘 병

雨 비 우

而 말이을 이

양쪽 어깨가 열리는 형상이고 하의 양쪽 다리는 합하는 법으로 곧은 것을 꺼리며 짐을 부리듯 어깨가 올라가야 한다.

錯綜(착종) : 三部怕成犯礙

馨 향기 형

聲 소리 성

繁 무성할 번

繫 맬 계

삼부분을 잘 헤아려 서로 침범하지 않게 하여야 한다。

勻 畫(균획) : 黑白喜得均勻

壽 목숨 수

畺 지경 강

畫 그림 화

量 헤아릴 량

획과 획 사이가 고루고루 나누어져야 한다。

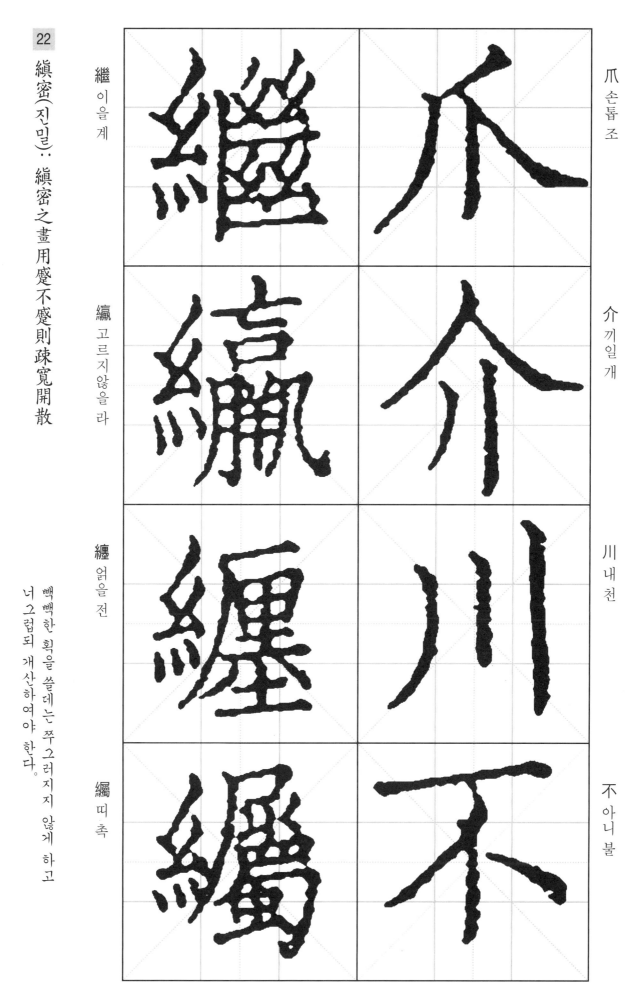

22

縝密(진밀) :: 縝密之畫用處不處則疎寬開散

繼 이을 계

纙 고르지않을 라

纏 얽을 전

纎 띠 촉

빽빽한 획을 쓸데는 쭈그러지지 않게 하고 너그럽되 개산하여야 한다.

21

疎排(소배) :: 疎排之撇須展不展則寒乞孤窮

爪 손톱 조

介 끼일 개

川 내 천

不 아니 불

소배의 별은 모름지기 펼친 듯 하며 즉 남루하지 말고 외롭고 궁핍하지 말아야 한다.

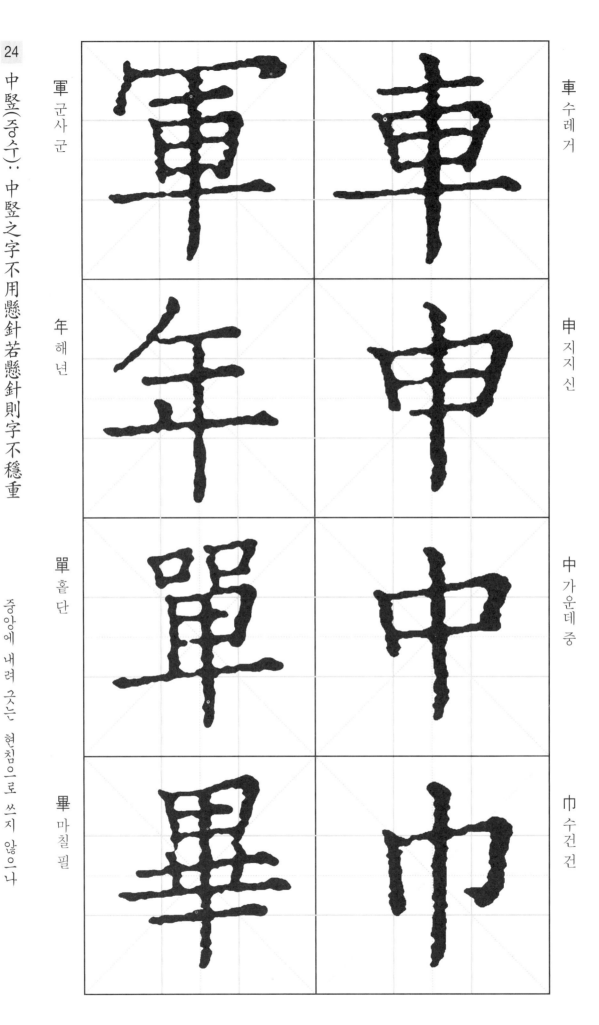

23 懸針(현침)∶懸針之字不用中竪若中竪則少精神
(簡綠云不縮脚也宜勢偏右)

車 수레 거

申 지지 신

中 가운데 중

巾 수건 건

현침 자는 중간에 있지 않게 내리되 수획과 같다.

즉 현침은 약간 중심에서 우측으로 있어야 한다.

24 中竪(중수)∶中竪之字不用懸針若懸針則字不穩重
(簡錄云要縮鋒)

軍 군사 군

年 해 년

單 홑 단

畢 마칠 필

중앙에 내려 긋는는 현침으로 쓰지 않으나

현침과 같게 쓰되 무겁지 않아야 한다.

上平(상평) : 上平者其小者在左而莫錯方隅

師 스승 사

明 밝을 명

牡 수컷 모

野 들 야

위가 평한 자는 좌측에 있는 자가 작고 어긋나지 말고 방우 하여야 한다.

下平(하평) : 下平者其小者在右而勿差地位

朝 아침 조

叙 베풀 서

叔 아재비 숙

細 가늘 세

하가 평해야하고 우측이 작고 밑면의 위치가 어긋나지 말아야 한다.

上寬(상관)：上寬者下面固然難大惟長趁而方佳

宁 뜰 저

可 옳을 가

亨 형통할 형

市 저자 시

상을 너그럽게 하고 하면은 마땅히 길게 하여야 하고 아름다워야 한다。

下寬(하관)：下寬者上面已是成尖用短蹙而方好

春 봄 춘

卷 책 권

夫 지아비 부

太 클 태

하의 면은 너그럽게 하고 상의 면이 첨하지 말며 짧고 쭈그러지지 않게 하여야 좋다。

29

減捺(감날) : 減捺者宜減不減則重捺難觀

爕 불꽃 섭

癸 천간 계

食 밥 식

黍 기장 서

감날자는 감하지 않음이면 안 된다. 즉 증복된 날은 보기가 어려우므로 증복된 날은 하나만 있으면 된다.

30

減勾(감구) : 減勾者宜減不減則重勾無體

禁 금할 금

埜(野) 들 야

戔 해칠 잔

懋 힘쓸 무

감구자는 마땅히 감하여야 하며 증복되면 구는 하나를 감하여야한다. 즉 증복된 구는 주체가 없어 진다.

讓橫(양횡) :: 讓橫者取橫畫長而勿担

喜 기쁠 희

婁 별이름 루

吾 나 오

玄 검을 현

횡획을 사양하고 횡획을 취하되 너무 길게 떨치지 말아야 한다.

讓直(양직) :: 讓直者要直竪正正而勿偏

甲 천간 갑

干 방패 간

平 평할 평

市 저자 시

곧은 획은 곧고 바르게 내려 긋고 한쪽으로 치우치지 않게 하여야 한다.

橫勒(횡륵) : 橫勒者但放平而無勢

횡획의 륵ㄱ을 평으로 하면 세가 없다.
즉 횡획을 위로 올려야 한다.

此 이 차

七 일곱 칠

也 어조사 야

乜 사팔뜨기 먀

勻平(균평) : 勻平者若兼勒以失威

三 석 삼

云 이를 운

去 갈 거

不 아니 불

균평자를 겸한 자는 늑을 같이 하면 위엄을 잃을 수 있다.
즉 길이를 같게 하면 안된다.

27

從波(종파) : 從波之波惟喜藏頭收尾

丈 어른 장

尺 자 척

吏 벼슬아치 리

臾 잠간 유

종으로 하는 파책은 사뿐히 하고 머리는 감추고
꼬리는 거두는 형상으로 하여야한다.

橫波(횡파) : 橫波之波先須拓頸寬胸

道 길 도

之 갈 지

是 이 시

足 발 족

횡으로 하는 파책은 목 부분부터 여는 듯 하며
중앙부분은 너그럽게 하여야한다.

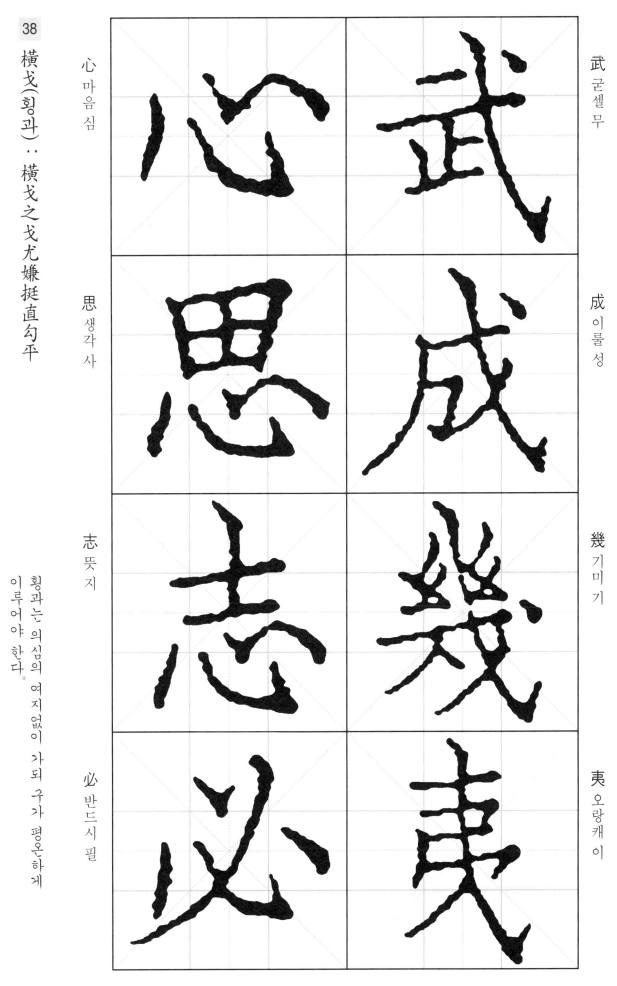

從戈(종과) ∶ 從戈之戈但怕彎曲力敗

武 군셀 무

成 이룰 성

幾 기미 기

夷 오랑캐 이

종과를 너무 굽히면 힘이 없어진다.

橫戈(횡과) ∶ 橫戈之戈尤嫌挺直勾平

心 마음 심

思 생각 사

志 뜻 지

必 반드시 필

횡과는 의심의 여지없이 가되 구가 평온하게 이루어야 한다.

29

屈脚(굴각) : 屈脚之勾須要尖包兩點

烏 까마귀 오

馬 말 마

焉 어찌 언

爲 할 위

구부리는 각의 구는 두 점을 감싸야 한다.

承上(승상) : 承上擎宜令叉對正中

天 하늘 천

文 글월 문

支 지탱할 지

父 아비 부

위를 받치는 두 갈래의 별은 대를 이루어 중앙에서 교차해야 한다.

曾頭(증두) : 曾頭者用上開而下合

曾 일찍 증

善 착할 선

英 꽃부리 영

羊 양 양

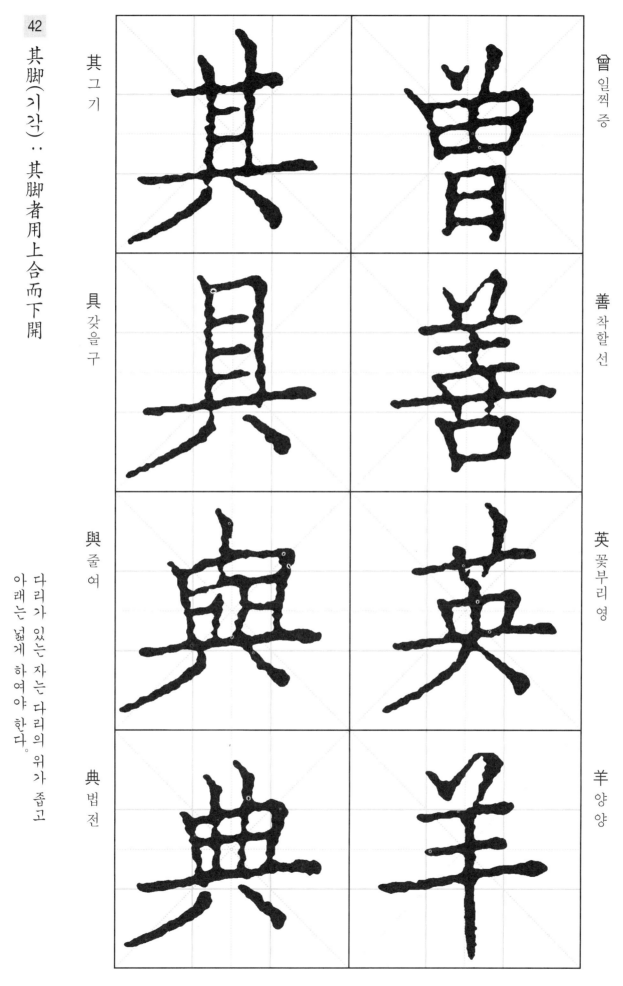

머리위의 획은 위를 벌리고 아래는 좁혀야 한다.

其脚(기각) : 其脚者用上合而下開

其 그 기

具 갖을 구

與 줄 여

典 법 전

다리가 있는 자는 다리의 위가 좁고 아래는 넓게 하여야 한다.

長方(장방) : 長方者喜四直而寬大

罔 그물 망

周 두루 주

同 한가지 동

册 책 책

직사각형의 자는 획이 곧으면서 너그러워야 한다.

短方(단방) : 短方者貴兩肩而平開

西 서녘 서

曲 굽을 곡

回 돌 회

田 밭 전

세로로 짧은 자는 직사각형의 양어깨를 넓게 하여야 한다.

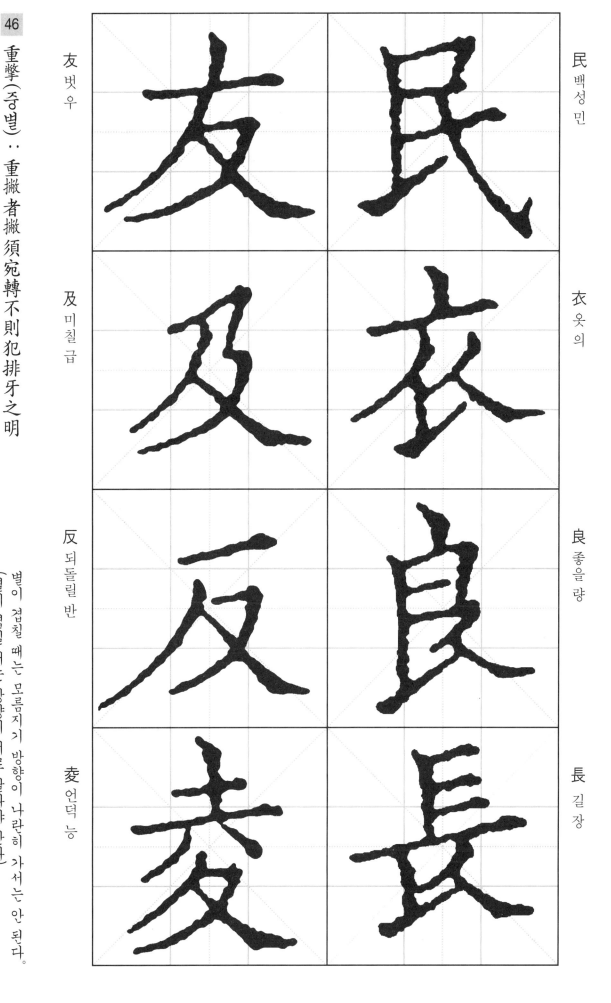

45

搭勾(답구) : 搭勾者勾須另搭不則累苟筆之態

民 백성 민

衣 옷 의

良 좋을 량

長 길 장

답구자는 구가 마땅히 답구를 나누지 말고
즉 얽히어야 한다.

46

重撇(증별) : 重撇者撇須宛轉不則犯排牙之明

友 벗 우

及 미칠 급

反 되돌릴 반

夌 언덕 능

별이 겹칠 때는 모름지기 방향이 나란히 가서는 안 된다.
(별이 겹칠 때는 방향이 서로 달라야 한다)

攢點(찬점)∶攢點之點皆宜朝向不則爲砌石之樣

모이는 점의 점은 한 곳을 향하면 안 된다. 즉 섬돌에 돌의 모양과 같이 하라. (세 점이 모이되 방향이 달라야 한다.)

采 캘 채

孚 미쁠 부

妥 온당할 타

受(孚) 주려죽을 표

排點(배점)∶排點之點須用變更不則爲布碁之形

배점에 점은 변화를 주어야 한다. 즉 네 점의 변화를 주어야 한다. 또한 바둑을 두듯 펼치는 것 같이 하여야 한다.

無 없을 무

照 비출 조

點 점 점

然 그러할 연

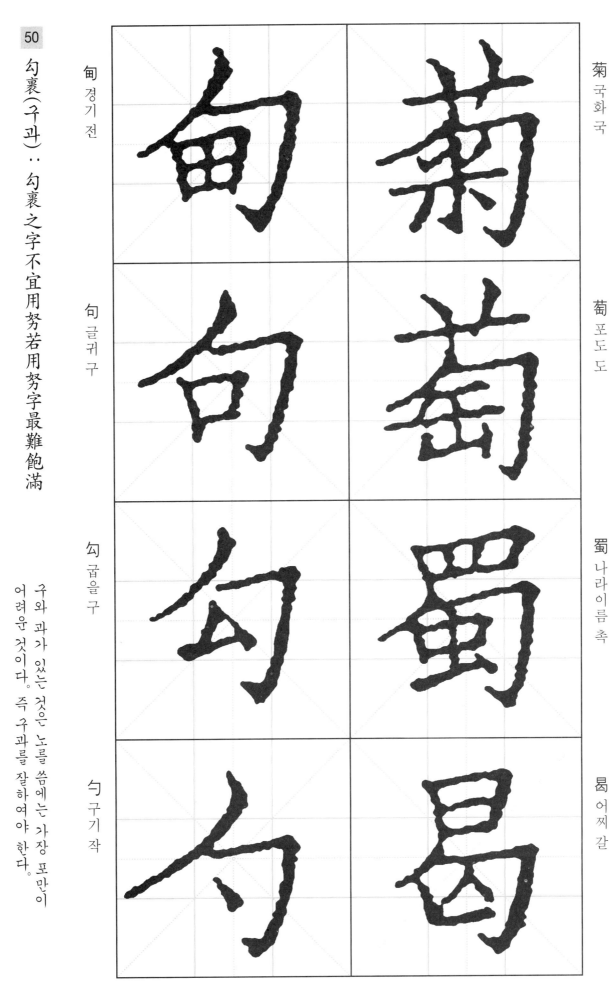

勾努(구노) : 勾努之字宜用裹若用裹字便不方圓

구와 노가 있는 자는 과를 할 때는 싸려고 하지 말라. 안으로 싸는 모양이 되면 방원을 만들기 어렵다.

菊 국화 국

萄 포도 도

蜀 나라이름 촉

曷 어찌 갈

勾裹(구과) : 勾裹之字不宜用努若用努字最難飽滿

구와 과가 있는 것은 노를 씀에는 가장 포만이 어려운 것이다. 즉 구과를 잘하여야 한다.

甸 경기 전

句 글귀 구

勾 굽을 구

勺 구기 작

中勾(중구)∷ 中勾之字但憑偏正生妍

東 동녘 동

束 묶을 속

米 쌀 미

未 아닐 미

가운데 있는 구의 자는 단 치우치지 말고 바르게 하여야 아름답다

綽勾(작구)∷ 綽勾之字亦喜姸生偏正

乎 어조사 호

手 손수 수

予 나 여

于 어조사 우

작구는 구가 너그럽게 하여야 하고 치우치지 않고 바르게 하여야 한다.

伸勾(신구)：伸勾之字惟在屈伸取體

紫 자주빛 자

貲 재물 자

旭 아침해 욱

勉 힘쓸 면

펼치는 구의 자는 굴신에서 체를 취하여야 한다. 즉 균형 있게 용미를 길게 취하여야 한다.

屈勾(굴구)：屈勾之字要知體立屈伸

鶖 원추새 원

鳩 비둘기 구

輝 빛날 휘

頫 머리숙일 부

굴구 자는 용미를 단축시켜 선 다음에 용미를 세워야 한다.

左垂(좌수) : 左垂者右邊不得太長

笄 비녀계

芇 약초이름견

亦 또역

弗 아니불

좌는 늘어지게 하고 우변은 너무 길게 취하지 말라.

右垂(우수) : 右垂者左邊須索要短

升 되승

叔 아재비숙

拜 절배

卯 넷째지지묘

우측 수가 들어간 자는 좌변은 모름지기 짧게 요하라.

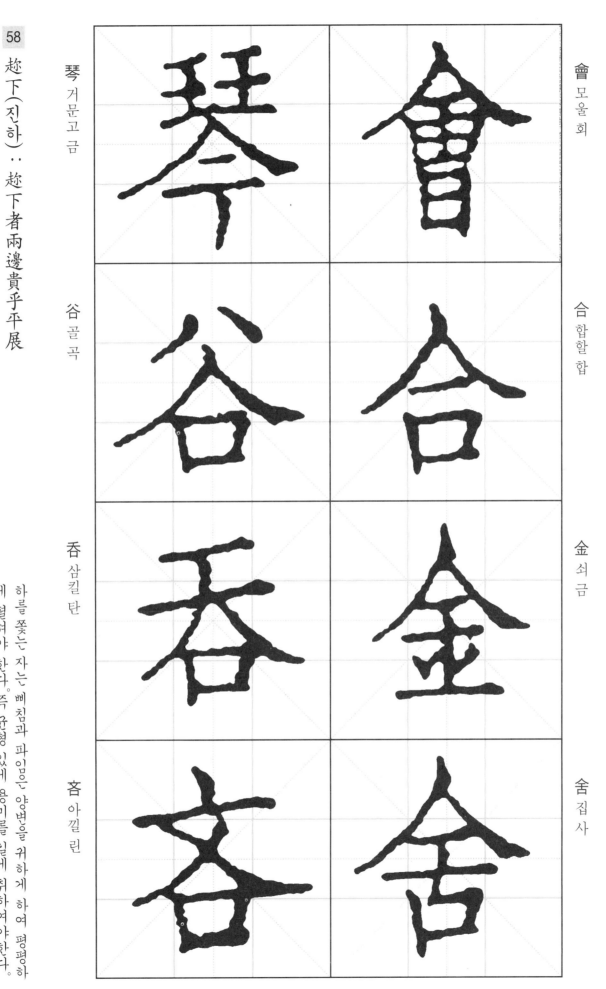

蓋下(개하) : 蓋下者左右宜乎均分

會 모울 회

合 합할 합

金 쇠 금

舍 집 사

아래를 덮는 좌우는 마땅히 고르게 배분하여야 한다.

趁下(진하) : 趁下者兩邊貴乎平展

琴 거문고 금

谷 골 곡

呑 삼킬 탄

吝 아낄 린

하를 쫓는 자는 삐침과 파임은 양변을 귀하게 하여 평평하게 펼쳐야 한다. 즉 균형 있게 용미를 길게 취하여야 한다.

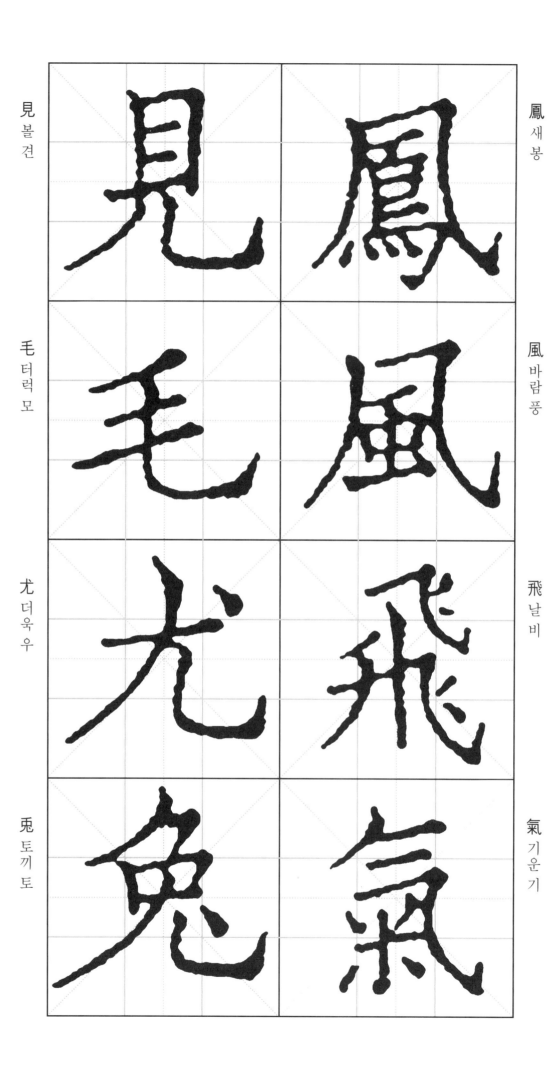

從腕(종완)：從腕之腕宜長惟怕蜂腰鶴膝

鳳 새 봉

風 바람 풍

飛 날 비

氣 기운 기

종완의 완은 마땅히 길어야 하고 봉요나 학슬이 되게 하지 말아야 한다.

橫腕(횡완)：橫腕之腕嫌短不宜鶴膝蜂腰

見 볼 견

毛 터럭 모

尤 더욱 우

兎 토끼 토

횡완의 완은 짧은 것을 싫어 하며 마땅히 학슬이나 봉요가 돼서는 안 된다.

從擎(종별) : 從擎之擎最忌短仍患鼠尾牛頭

尹 다스릴 윤

戶 지게 호

居 살 거

庶 뭇 서

종별의 별은 짧은 것을 꺼리고 쥐꼬리 같거나 소머리 같이 하는 것도 병폐이다.

橫擎(횡별) : 橫擎之擎偏喜長惟怕牛頭鼠尾

考 상고할 고

老 늙을 노

省 살필 성

少 적을 소

횡별의 별은 치우치지 말고 팝박과 우두나 쥐꼬리처럼 하지 말아야 한다.

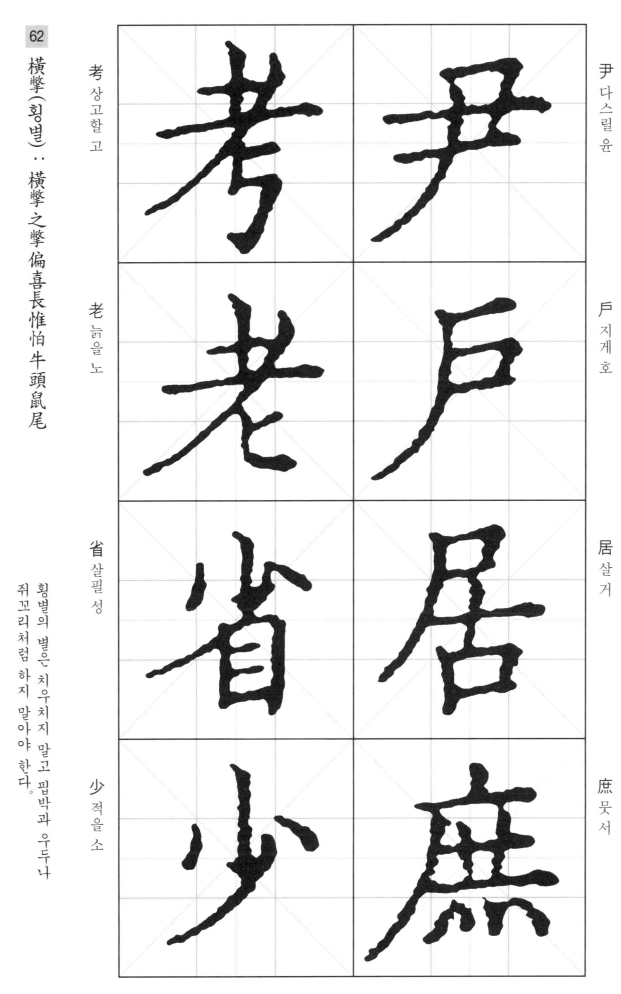

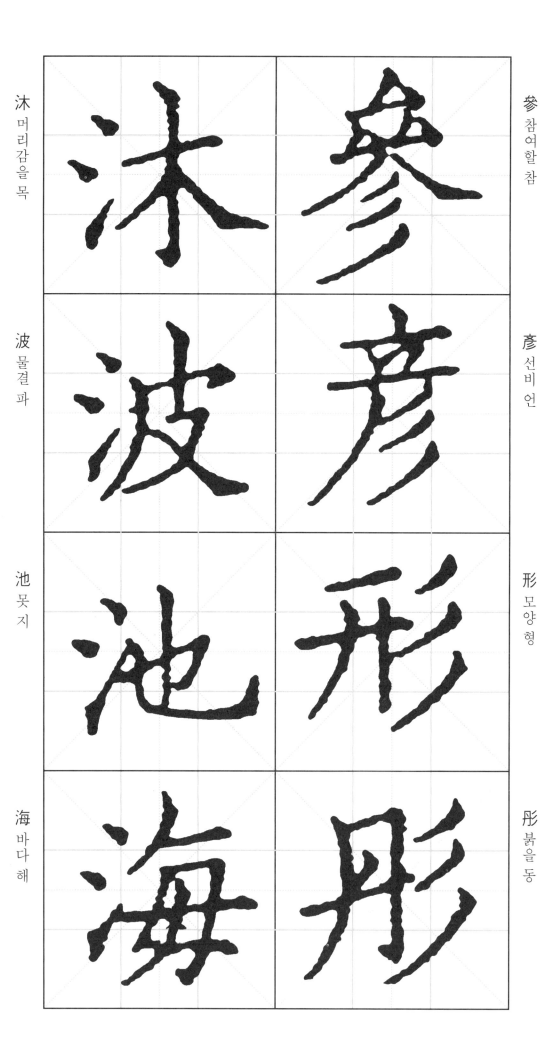

聯擊(연별) : 聯擊之法取下擊之首對上擊之胸

參 참여할 참

彦 선비 언

形 모양 형

彤 붉을 동

연별의 법은 하의 별을 취하고 수를 대해
상의 별이 가슴(중심)으로 향하여야한다.

散水(산수) : 散水之法趨下點之鋒應上點之尾

沐 머리감을 목

波 물결 파

池 못 지

海 바다 해

산수자의 법은 하 점의 봉은 뛰어야 하고
상점과 꼬리와 상응하여야 한다.

肥(비) : 肥者止許畧肥而莫至於浮腫

土 흙 토

止 그칠 지

山 뫼 산

公 귀 공

살찐 자는 허약에 그치고 다스림에 있어서 종기처럼
부종하지 말아야 한다.

瘦(수) : 瘦者但須少瘦而体反爲枯瘠

了 마칠 료

卜 점 복

才 재주 재

寸 마디 촌

파리한 자는 다만 파리하여야 하나 파리한 것을 꺼린다.
작고 파리하면 더욱 수척해 보이기 때문이다.

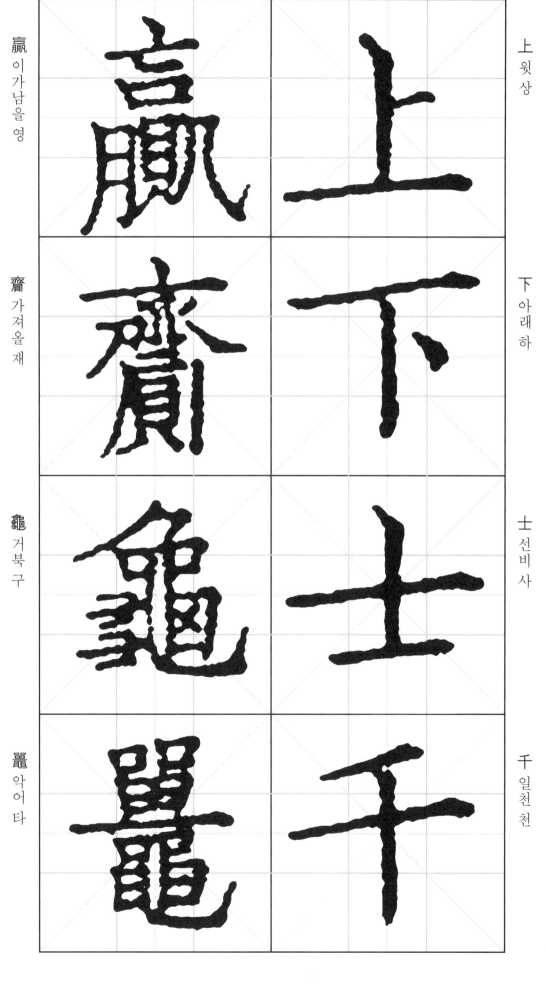

疎(소) :: 疎本稀排乃用豊肥粗壯

성기면서도 풍부하고 살찜이 거칠면서 씩씩하여야 한다.

上 윗 상

下 아래 하

士 선비 사

千 일천 천

密(밀) :: 密雖緊布還宜自在安舒

贏 이가남을 영

齋 가져올 재

龜 거북 구

鼉 악어 타

빽빽한 자는 비록 굳게 얽으면서 펼치고 마땅히 편안하게 펼쳐야 한다.

堆(퇴) : 堆者纍纍 重疊宜重疊處以鋪勻

연속으로 뭉친 자는 마땅히 중첩처리에 있어서
고루 펼쳐야한다.

晶 밝을 정

品 물건 품

畾 밭갈피 뢰

磊 돌무더기 뢰

積(적) : 積者總總繁紊用繁紊中而取整

많이 모여 쌓인 자는 번잡하고 얽혀서 쓰임에 번잡한
가운데 바르게 취하여야한다.

爨 불땔 찬

籭 대기구 령

縻 검은기장 미

欝 답답할 울

72

圓(원) :: 圓者則喜圍圓

彎(彎) 고삐 비

彎 뫼 만

樂 즐거울 락

欒 나무이름 란

둥근형태의 자는 모양을 웨워 쌓듯 안정되게 하여야 된다.

71

偏(편) :: 偏者還須偏稱

入 들 입

八 여덟 팔

乙 새 을

已 이미 이

한쪽으로 치우친 자는 비록 치우쳐도 균형 있게 하라.

斜(사) : 斜者雖斜而其中要取方正

毋 말 무

勿 말 물

乃 이에 내

力 힘 력

비끼는 자는 비록 비끼되 그 중에도 방정을 취하라.

正(정) : 正者已正而四方無使餘偏

主 주인 주

王 임금 왕

正 바른 정

本 근본 본

정자는 바르되 사방이 치우침이 없어야 한다.

47

重(중) : 重者下必要大

哥 노래 가

昌 창성할 창

呂 음률 여

圭 홀 규

거듭되는 자는 하가 반드시 커야한다.

併(병) : 併者右必用寬

竹 대나무 죽

林 수풀 림

羽 깃 우

弱 약할 약

어우른 자는 우측이 반드시 너그럽게 써야한다.

77

長(장) :: 長者原不喜短

길게 쓰는 자는 짧게 하지 말아야 한다。

自 스스로 자

目 눈 목

耳 귀 이

茸 무성할 용

78

短(단) :: 短者切勿求長

짧게 쓰는 자는 길게 구하지 말라。

白 흰 백

曰 말할 왈

臼 절구 구

四 넉 사

79

大(대)：大者旣大而妙於攢簇

靈 이슬모양 양

霳 이슬많은 농

囊 주머니 낭

櫜 활집 고

큰 자는 이미 커서 조리 손잡이 같이 모이도록 하여야 한다.

80

小(소)：小者雖小而貴在豊嚴

ム 사사 사

口 입구

小 작을소

工 장인공

소자는 비록 작으나 귀함이 있고 풍성하고 장엄하여야 한다.

向(향) .. 向者雖迎而手足亦須廻避

妙 묘할 묘

舒 펼 서

飭 신칙할 칙

好 좋을 호

마주보는 자는 비록 서로 우러르나 수족에 해당되는 곳은 서로 회피하여야 한다. 즉 향세자는 손발이 되는 부분은 서로 부딪히지 말아야 한다.

背(배) .. 背者固扭而脉絡本自貫通

孔 구멍 공

乳 젖 유

兆 조짐 조

非 아닐 비

등지고 있는 자는 굳게 묶는 맥락으로 관통하여야 한다. 즉 배세모양의 글자는 서로 어우러져 그 맥이 관통하고 있어야 한다.

孤(고) : 孤者畫孤而惟患於輕浮枯瘦

외로운 자의 획은 외로워 가볍고 뜨고 마르고 파리하므로 근심을 생각하여야 한다. 즉 외로운 자는 무겁게 써야한다.

一 하나 일

二 두 이

十 열 십

│ 뚫을 곤

單(단) : 單者形單而偏重於俊麗淸長

단조로운 자는 치우지지 말고 무겁고 준려하고 맑고 길게 하여야한다.

日 해 일

月 달 월

弓 활 궁

乍 잠깐 사

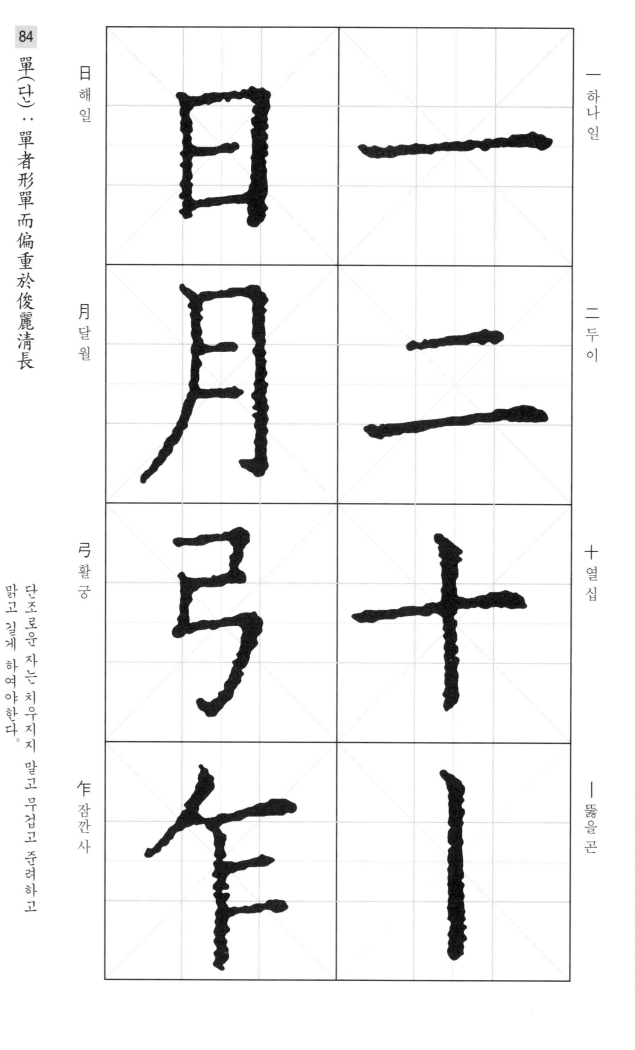

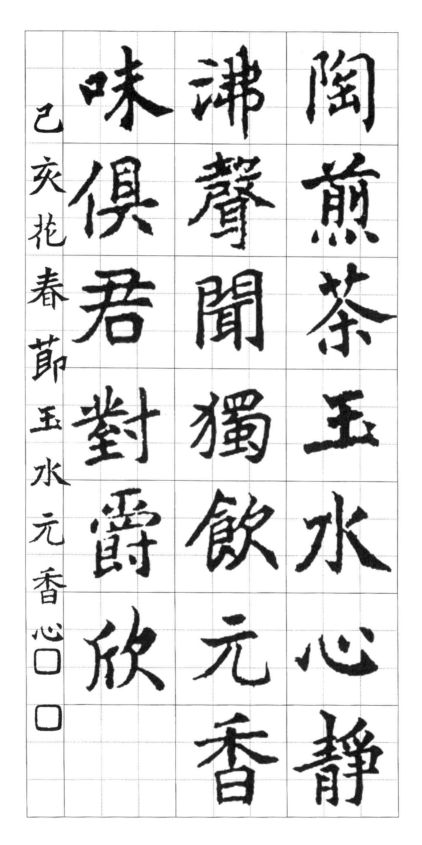

陶煎茶玉水心靜
沸聲聞獨飲元香
味俱君對爵欣
己亥花春節玉水元香心口口

茶

陶煎茶玉水　　질그릇에 맑은 샘물로 차를 다리니
心靜沸聲聞　　마음은 물 끓는 소리 들으니 고요해
獨飲元香味　　홀로 마심이 향과 맛이 최고 이지만
俱君對爵欣　　그대와 함께 대해 마시어도 기쁘다오.

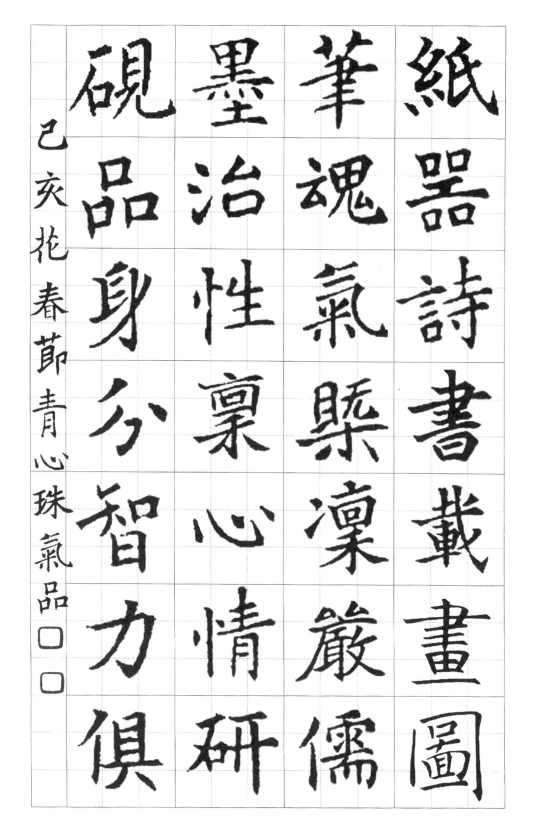

紙器詩書載畫圖

筆魂氣概凜嚴儒

墨治性稟心情研

硯品身分智力俱

己亥花春節青心珠氣品□□

文房四友

紙器詩書載畫圖 종이는 시서와 그림을 싣는 그릇이고
筆魂氣概凜嚴儒 붓의 기개는 늠엄한 선비의 정신이요
墨治性稟心情研 먹의 성품은 심정을 갈아 다스리는 것이라
硯品身分智力俱 벼루는 신분과 지력을 함께한 품격이다.

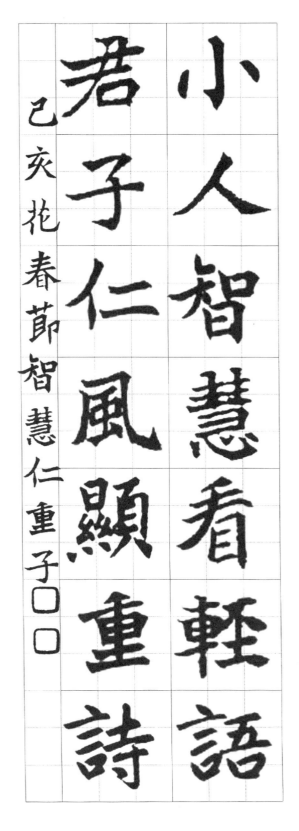

孝敬・綱常

孝敬千秋承本末　綱常萬代繼根枝

효경은 천추의 본말을 잇고
강상은 만대의 근지를 잇는다.

小人・君子

小人知慧看輕語　君子人風顯重詩

소인의 지혜는 가벼운 말에서 보이고
군자의 인풍은 중후한 시에서 나타난다.

저자와의
협의하에
인지생략

書藝人을 爲한 明代 李淳의 대자결구 팔십사법

大字結構八十四法

2019年 7月 10日 초판 발행

저 자 유 병 리

발행처 ❧ (주)이화문화출판사

등록번호 제300-2012-230
주소 서울시 종로구 인사동길 12, 311호
전화 02-732-7091~3 (도서 주문처)
FAX 02-725-5153
홈페이지 www.makebook.net

ISBN 979-11-5547-388-7

값 8,000원